This Unicorn Belongs to

_ _ _ _ _ _ _ _ _ _ _ _

www.ingramcontent.com/pod-product-compliance
Lightning Source LLC
Chambersburg PA
CBHW081707220526
45466CB00009B/2907